Fagulhas Do Destino

Poesias De Uma Vida...

Fagulhas Do Destino

Poesias De Uma Vida...

Volume 9

Felício Pantoja

Caçapava – SP
São Paulo

1ª Edição - 2019

Copyright ©2019 - Todos os direitos reservados a:
Felício Pantoja

1ª Edição - janeiro de 2019
ISBN: 97817-9468-1903

Imagens da Capa
Designed by Pixabay
Grátis para uso comercial
Atribuição não requerida

Edição e Criação da Capa
Felício Pantoja

Fotos Miolo
Felício Pantoja

Todos os direitos reservados. Nenhuma parte do conteúdo deste livro poderá ser utilizada ou reproduzida em qualquer meio ou forma, seja ela impressa, digital, áudio ou visual sem a expressa autorização por escrito do Autor.

Ao autor reserva-se o direito de atualizar o conteúdo deste livro e/ou do conteúdo fornecido via internet sem prévio aviso.

Dedicatória

A vida que temos dada pelo nosso Criador – o Altíssimo YHWH (Yahueh)! Gratidão ao meu Elohim!

Grato sou pelos amigos; pelos meus genitores, pelos meus filhos; pela minha companheira, pela vida e pelos milagres recebidos, sem que eu mesmo os reconheça. Pelo amor do meu Elohim - YHWH (Yahueh), Obrigado!

Minha Gratidão

A maior das ingratidões é não reconhecer um favor imerecido! Assim, somos nós, a maioria dos seres humanos que praticam a ingratidão em relação ao favor do Criador, negando seu nome ou mesmo sua existência pela simples falta de fé. Por isso deixo claro que essa gratidão é devida e muito bem direcionada ao meu Elohim – O Eterno - YHWH (Yahueh); o Criador dos universos que nos sustém, nos ama e cuida de nós diariamente!

Graças te dou – Yeshua Há Maschiach!

O Autor.

Sumário

Dedicatória ... v
Minha Gratidão .. vii
Sumário .. ix
Prefácio .. xiii
Agradecimentos ... 1
Introdução .. 3
1 .. 5
Mensagem .. 5
2 .. 7
Porque a Dama é Lenda .. 7
3 .. 9
Corpo Inerte ... 9
4 .. 11
Perseguição .. 11
5 .. 13
Valeria a Pena se... .. 13
6 .. 15
Destino Escondido ... 15
7 .. 17
Preservação da natureza ... 17
8 .. 19
Alerta! ... 19
9 .. 21
Fagulhas do Destino .. 21
10 .. 23
Querida Terra ... 23
11 .. 25
Preste Atenção! ... 25
12 .. 27
Santa Mulher! ... 27
13 .. 29
Epopeia de Emoções ... 29
14 .. 31
Remédio Amargo ... 31
15 .. 33

Magia da Vida	33
16	35
Vida Ilusão	35
17	37
Loucura do Homem	37
18	39
Mea Culpa, Mea Máxima Culpa	39
19	41
A Paz o Homem	41
20	43
Excelência Divina!	43
21	47
Perda Real	47
22	49
Amor, o Maior.	49
23	51
Rios de Saudades	51
24	53
Luta perdida	53
25	55
Renascer das Cinzas	55
26	57
Além do Saber	57
27	59
Não sei o que é ser "um ser humano"	59
28	61
Valor da Amizade Verdadeira	61
29	63
Deus Colheu Uma Flor do Nosso Jardim.	63
30	65
Minha droga é você!	65
31	67
Homem Insensato!	67
32	69
Amor Eterno!	69
33	71
Atire a Primeira Pedra...	71
34	73
Só Ele...	73
35	75
A vida Continua...	75
36	77

Dor Dividida	77
37	79
A Rosa Marcada	79
38	81
Beija-flor	81
39	83
Amor, Vida e Morte	83
40	85
Inexistente	85
41	87
Futilidade	87
42	89
Tantas Razões Esquecidas	89
Sobre o Autor	91
Biografia	91
Outras Obras	93
De Felício Pantoja	93

Prefácio

Fico deveras muito feliz em poder compartilhar com vocês mais um volume da série "Poesias De Uma Vida!", com o título - "Fagulhas Do Destino", que a propósito, vem levantar um tema de difícil compreensão. O que são as fagulhas do destino? Talvez o caro leitor se faça esta pergunta, mas as respostas não preenchem seus anseios e completam o entendimento. Diria que as fagulhas estão por todos os lados, basta que atentemos para vê-las brilhando com suas inúmeras labaredas de luzes a indicar que algo existe além daquela porta! Não é a vida mais do que as coisas materiais? Ou o caro amigo pensa o contrário? Não são os seres humanos maiores que todas as coisas existentes na Terra? Posto que, a este ser, (o homem) foi dado poder sobre todos os seres viventes! Até sobre as coisas naturais e espirituais, tais como as montanhas, vales, mares, espíritos, doenças e tudo o mais que existe. Mas para que isso se torne uma verdade absoluta é necessário que estejamos preparados para ir além do que somente vemos refletidos nos olhos naturais. Nem tudo neste mundo é tangível, existem coisas que já estão marcadas desde a fundação dos universos, escritas em nossa pauta de vida, a qual vulgarmente, denominamos de "destino". Então, as "Fagulhas Do Destino" podem ser aqueles recadinhos espirituais do Criador para nós, que já foram pré-estabelecidos antes de nos tornarmos almas viventes!

Somos muito mais que apenas seres de carne e ossos. Somos corpo, alma e espírito; uma casa onde habita um Espírito Maior – o Ruach Há Codesch (Espírito – O Santo) que nos faz desejar a presença do YHWH (o Yahueh), aquele que nos formou do pó para sua Eterna Glória, pois somos dotados de atributos divinos oriundos d`Ele.

Somos esta máquina feita de carne, perfeita, mas que deve ser regenerada pela bondade do Salvador Yeshua Há Maschiach!

Que o amigo (a) possa entender que não poderemos fugir de nós mesmos, negando uma verdade somente para atender a nossa ignorância espiritual e incredulidade. Esta mesma que nos levam a morte, quando, por causa dela, nos afastamos cada vez mais de Elohim (Deus)!

Os poemas e poesias neste volume são palavras que advém do profundo dos sentimentos de alguém que ousa acreditar neste Ser Absoluto, imaculado de onde provém todo o amor.

Que este caminho lhe seja aberto o quanto antes para que veja o que hoje só enxergamos como que reflexo em um espelho!

Bom proveito e uma ótima leitura!

O Autor.

Agradecimentos

Agradeço pela vida que o meu Elohim me concedeu e, com isso poder passar algo de bom para alguém!
Reconheço também seu poder e majestade diante de tudo e de todos! Pois, somente pelas graças do meu Elohim e pela tua bondade estamos vivos e salvos; – Oh Pai querido; Rei dos reis, Criador dos universos! Que o teu verdadeiro nome YHWH (Yahueh) seja conhecido e louvado nos céus e em toda a Terra. Obrigado!

◆◆◆

Felício Pantoja

Introdução

As fagulhas do amor começou lá no início quando o Eterno determinou que houvesse a luz. E pela sua Palavra, que é a Verdade, a luz foi formada e dela surgiu os mundos que foram criados pela obediência aos comandos do Altíssimo. Sendo, o início de tudo constituído pela Palavra e pelo poder de uma luz criada para geração da vida, assim são as palavras poéticas que criam no ser humano a renovação diária do amor que já dantes fora colocado dentro de cada um de nós. Basta que atentemos para esta luz e deixemos ela brilhar!

Assim o amor, em palavras, gestos, orações e reverências pode ser visto e respondidos com mais amor, este mesmo que vem do Pai Eterno. Pois, se amamos, porque Ele (YHWH (Yahueh) já nos amou primeiro. Não temos nada de bom a oferecer que já não tenha sido nos dados pelo Criador.

Este volume é intitulado como "As Fagulhas Do Destino" com base na vida que já nos fora dada com todos seus dias contados. Recebemos o privilégio de termos dias de vida de uma forma amorosa e totalmente velada pelo nosso Eterno. Fora disto não há vida, e o pecado gera a morte, a morte eterna pela nossa constante desobediência.

Espero que as palavras aqui ditas não fiquem no vazio, mas que se sirvam de aleta aos que não dão valor ao seu Criador – o Elohim dos elohins – O Altíssimo e Eterno (YHWH (Yahueh).

Desejo-lhe uma ótima leitura!

O Autor.

◆◆◆

Felício Pantoja

1

Mensagem.

Na arte de escrever
Fica gravada a emoção
Da fala do que não fala
No silêncio do coração
Nem tudo se expressa em palavras
Gestos e atos também
Fazem a coreografia da vida
Unidos, sim aí se tem.

A arte da linguagem que exprime
Todos os nossos sentimentos
Mesmo que não sejam em palavras
Pode ser por um movimento
Que se compreendido externa
O que jamais se falou
Esta é a grande beleza
Da mensagem que se completou

A linguagem figurada
Faz parte deste artifício
Mesmo pequenos gestos
Fazem grande rebuliço
Na confusão das palavras
Falam o que bem se quer

Nem tudo que se escreve
É de verdade e dá fé

Certo de que nem tudo se diz
Porque nem sempre devemos escrever
O que o nosso coração sente
Sentir é melhor do que ler
Ouvir talvez seja bom
Mais do que realmente falar
É saber que numa mensagem
Alguém compreender o amar

Porém se na mensagem escrita
Onde aqui se pode ler
Deixo-te esta mensagem
"Eu ainda amo você"
Se é que me compreendes
Acaso você não entendeu
Que gesto terei que fazer
Para dizer que este amor ainda é teu?

2

Porque a Dama é Lenda.

Tinta que vai para a tela
Pincel na mão do artista
Imagem que se forma dela
Visão ilusionista
Palavras que entrecortadas
Do desejo do que se quis dizer
Reflete uma alma sofrida
Do que jamais se pode ter

Olhos que veem e estão cegos
Pela paixão desvairada
Não para um só instante
Imagem pré-fixada
De tudo que se possa querer
A vontade iminente reclama
Da saga de um cavalheiro
Em busca da verdadeira dama

Triunfo na luta constante
Separa o real do imaginário
Porque somente a fama
Não cala o choro diário
Na alma dos que ainda sofrem
Pelo amor da lenda contada

Felício Pantoja

Vive com peito sangrando
Sem saber qual o dia que sara

Diante de tal sofrimento
Vive a incerteza mais certa
Porque a dama é lenda
Na história contada incorreta
Sobra a imaginação
O sonho e a e triste saudade
Da estória que nunca foi lida
E nem se contou a metade

Fica no inconsciente
O clamor da vaga esperança
De quem sempre imaginou
No sonhar de uma criança
Na mais bela canção de ninar
Nos livros dos grandes romances
Uma história é singular
Amor de mata a cada instante

◆◆◆

3

Corpo Inerte.

O dia nasce de novo
A beleza desponta agora
Volta à alegria da vida
Nasce uma nova aurora
Os pássaros cantam alegres
O sol brilha a cada segundo
Ilumina e te traz de novo
O amor que nunca termina

Clarões, fagulhas e lampejos.
Saem dos olhos brilhantes
A fórmula da vida é dizer
Que tudo é certo e constante
À vontade realizada
Do sonho jamais esquecido
Do o amor de uma mulher
Saudade no peito doído

Saudade, paixão e loucura.
A cada dia desponta
Quem vive jamais imagina
Talvez nem se quer dá conta
Coração que reage aos impulsos
Da mente que agora domina

Felício Pantoja

Vem ver um novo sol
Que clareia e te ilumina

Tudo é uma questão de loucura
Por isso sou louco demais
Deforma o que está certo
Com fórmulas substanciais
Mente, demente, latente.
Encanta com tua beleza
De certo que o certo está longe
Gloriosa é a tua esperteza

Malcriado, maldito momento.
De alfa a ômega se estende
Cria no fundo da alma
De um corpo que jaz incidente
Querendo continuar a viver
Mas esta culpa o persegue
Mais nobre que o sentimento
De um morto corpo inerte

◆ ◆ ◆

4

Perseguição.

Porque ainda me persegues?
De onde viestes, não sei!
Saístes da tua morada
Para perturba-me, bem sei!
Vagas, sem saber aonde vais.
Pois teu limite é infinito
Confunde os meus sentimentos
E achas isto bonito.

Ao saber que me tiras o sono
Sem que isto a incomode
Fica a ver meu declínio
Mexendo numa área tão nobre
Teu prazer é saber das notícias
Que tua farsa vive a sustentar
Embora não queiras dizer
Não sossegas enquanto não acabar

Maldita, impugnada vertente.
Caminho de extrema tortura
Fica dizendo na mente
Que isto ainda é doçura
Nada te faz retroceder
Nada pode te incomodar

Felício Pantoja

Tua mente é maquiavélica
Por isto me tentas roubar

A paz do meu sossego
A minha alegria da vida
Teu prazer é não me ver viver
Exalta-te com tuas malícias
Das escarpas que já superadas
Jamais voltarei lá de novo
Pois hoje se vivo o que quero
Nele não está o teu rosto

Sadio, porém maculado.
Aquilo que tentaste furtar
Tesouros eternos escondidos
Na arca no fundo do mar
Onde ninguém pode ir
Jamais poderei de mostrar
Pois no dia que te ofereci
Esnobaste com jeito de amar

◆ ◆ ◆

5

Valeria a Pena se...

Vale a pena...
Viver com esperança de um dia melhor.
Vale a pena...
Sonhar acordado mesmo estando só.
Vale a pena...
Gritar que te amo para o mundo saber.
Vale a pena...
Viver este amor por mim e você.

Vale a pena...
Sonhar com os anjos estando na Terra?
Vale a pena...
Pensar numa vida eterna?
Vale a pena...
Achar que um dia poderei de novo te ver?
Vale a pena...
Nascer, crescer pra morrer?
Vale a pena...

Vale a pena...
Cometer loucuras por amor?
Vale a pena...
Gritar, sorrir mesmo sentindo dor?

Vale a pena...
Tentar ser feliz mesmo vivendo incorreto?
Vale a pena...
Pensar em chegar e ficar bem mais perto?

Vale a pena...
Ter pena de quem sofre amando?
Vale a pena...
Tentar encontra e só achar desengano?
Vale a pena...
Se dar o tempo todo e sentir que nada valeu?
Vale a pena...
Entender e saber que este mundo não é teu?

Valeria a pena,
Se tu me compreendesses.
Valeria a pena,
Se o desprezo nada valesse.
Valeria a pena,
Se a vida sorrisse pra mim.
Valeria a pena,
Se esse amor não tivesse mais fim.

◆◆◆

6

Destino Escondido.

Aqui dentro o frio é cortante que dói na alma.
Assim a vida passa lá fora, pensar nisso me acalma.
Embora com toda dificuldade a vida continuará.
Pior do que perder uma batalha é desistir de lutar.

Razões, mil razões para seguir sempre em frente.
Saber e me consolar com o que virá pela frente.
Resistir e jamais desistir como fazem os fracos.
Há momentos que a cabeça fraqueja mais o meu objetivo eu não largo.

Êta vida que me prega peças e me balança a cada instante!
Cada momento que vivo é como se tivesse vencido o mais importante.
Por isso é revigorante a cada segundo lutar cada vez mais.
Isto me fortalece, a mim enobrece e me mostra do que sou capaz.

Das loucuras por mim cometidas tu és a bendita que tirou meu sossego.
Por isso que falo, que digo e extravaso sem medo.
Não importa o passado, o presente se o futuro é incerto.
Importa-nos que a cada luta fiquemos mais perto.

O destino traçado, escondido num além futurista.

Se tomarmos as rédeas e aplicarmos as metas, encontraremos a pista.
Onde o destino se esconde, apesar deste nome, haverá solução.
Encontraremos no fundo do peito, com vontade e jeito o amor e a paixão.

◆◆◆

7

Preservação da Natureza.

Nasce do fundo da terra
Cresce e vai bem ao longe
A vida que vinda de dentro
Um rio com águas brilhantes
Rega e a mantém toda viçosa
Na natureza embutida
Imponente e toda gloriosa
As nossas matas floridas

Árvores frondosas e gigantes
De séculos a séculos ali
Cortá-las é crime hediondo
Está correto proibir
Porém o ideal e comum
É preservá-las com vida
Fazendo o seu dileto papel
De manter nossas matas floridas

Certamente não faz mal a ninguém
A natureza resiste
Terra planeta de água
Porque o ser humano a agride
A fauna e a flora em harmonia
Mantém e nos dá tudo isso

Felício Pantoja

Cuidar não é nenhum esforço
Apenas um cordial compromisso

Somos um elo nesta cadeia
Da qual não dá pra discordar
Acabar com a fauna e a flora
É sinônimo de suicidar
Natureza te agradecemos!
Nada nos pede em troca
Apenas que a preservemos
Dia-a-dia a cada aurora

O sol despontando no horizonte
Traz um novo dia tão lindo
Desperta a beleza que existe
Neste paraíso infindo
Por isso eu clamo e peço
Vamos cuidar e ter mais amor
Pois quem nos deu tudo isso
Foi o Pai, nosso Criador!

◆ ◆ ◆

8

Alerta!

Arte humana

Desumana

Que sangra

Macula

Adula

O frio

Machuca

A tocha

Acesa

Em qual mesa?

Sem poder falar

Sem certeza

Somente o silencio

Imenso

Porque devo calar?

Reprimido

Contorcido

Doído

Sem ter a quem reclamar

Senzala

Que exala

O cheiro da corrupção

Dos bons

Contratados

Felício Pantoja

Pelo eleitorado
Para exercer a função
Sem que nem pra quê
Vivem obstinados
Bela quadrilha
Dos excelentes ladrões
Que de tanta demência
Um povo com esta vivencia
E a experiência
Se deixam vender em leilões
Aterro de tantas coisas imundas
Profundas
Que cortam a alma
Mas com certeza
A calma
Um dia desponta
E aponta
A esperança na alva

❖ ❖ ❖

9

Fagulhas do Destino.

Emoção devastadora
Que ao chegar instala-se e acaba com a pessoa
Pois de tanto que se pensa
A desilusão é a maior recompensa
Promove a sua desgraça
Que por ser contaminado perde toda a graça
Aí não tem mais jeito
É choro, é cansaço, é tristeza e dor no peito.

Tantas vezes que perdi
Só de pensar que um dia estavas aqui
Nada valeu a pena
Pois o destino promove a nova cena
Nem por um milagre
Depois da dor, a minha sede e o teu vinagre.
Palavras mal faladas
Por tudo que se disse, perdeu-se, não valeu nada.

Destituído do coração
Fora de si, angustiado, só ilusão.
Vida compromissada
Estrada sem ter destino, mal-acabada.
Agora, nada mais importa.
Apagaram-se as luzes, baixaram as cortinas, fecharam-se às portas.

Felício Pantoja

Além do que se queria
Ficou a tua voz no ar, sem nada dizer, ecoa palavra fria.

Recebido e acumulado
Ficou no peito cravado
A dor de um sentimento
Que morre a cada momento
Sem que tenha esperança
Vive ainda aqui lembrança
A sátira da vida que levo
Amor comigo carrego
Sem que possa expressar
Fica no peito a vontade
Tamanha é a saudade

Que passou de um dia te amar

◆ ◆ ◆

10

Querida Terra!

Terra viçosa
Querida terra!
Terra amorosa.
Em ti cresce bem lento
Nasce nosso alimento
E o cheiro da rosa

Terra bendita
Querida terra!
Terra infinita.
Por isso a ame
Quem assim a clame
Mata a sua fome

Terra vermelha
Querida terra!
Terra abelha.
És terra e és céu
Das tuas crias
Tira-se o mel

Terra fecunda

Felício Pantoja

Querida terra!
Terra profunda
Com teus segredos
Cultiva a vida
Vivemos sem medo

Terra que dá
Querida terra!
Terra meu lar.
Em tudo me enlevo
Pois teus princípios
Faz o meu alegrar

Terra minha carne
Querida terra!
De ti faço parte
Estais em meu corpo
Tu és minha vida
Sem ti estou morto

Terra que amo
Querida terra!
Terra meu pranto
É te ver maltratada
Pois és amiga sagrada
Pra quem te cuidar

◆◆◆

11

Preste Atenção!

Como não falar desta beleza, em que a vida, que dá tua vida se mantém na natureza.
Como não perceber a sintonia, de uma ave que no céu enche meu rosto de alegria.
Como não sentir nenhum impulso, nada fazer, somente ver, do menor até o maior dos absurdos.

Como não saber que a água limpa gera a vida, mata a sede e no banho te reanima.
Como não ver os animais serem destruídos, passar ao largo, ver o descaso não proibido.
Como não se sintonizar com o meio ambiente,
Que como a gente, sente a dor dos inocentes.

Como me sentir um homem correto, se nada faço, me abstraio e sou incerto.
Como posso ver uma nação, que de passos largos, em curto prazo, chegará à autodestruição.
Como vou dormir bem sossegado, se ao meu ver, tudo à minha volta está acabado.

Como posso me sentir feliz com tudo isso, se é um descaso generalizado, a maior parte sem compromisso.

O que vou dizer aos meus descendentes, que nada fiz, aconteceu, fui conivente.
Nada que eu fale me consola, afinal a natureza não quer esmola.

Tudo que se deve é cuidar dela, é preservar, é se preocupar, sem mais balelas.
Pois sem o sentimento de preservação, sem nossa fauna e nossa flora não há o pão.
Que a cada dia deve estar em cada mesa, pois a natureza lhe devolve esta porção, tenha certeza.

Por isso é que o mundo vai de mal a pior, poucos se importam, acham normal e vejam só!
Ainda que se preocupe a minoria, fica à mercê, desiludida com a fadada hipocrisia.
Tentar salvar o que nos resta de decência, pois sem natureza, e sem a vida de que me vale toda ciência!

◆ ◆ ◆

12

Santa Mulher!

Santa mulher! Mulher Santa!
De tanto que é bela, encanta!
De tanto que é meiga, macula.
Minha mente com tua candura.

Santa mulher! Mulher Santa!
Parece igual a outras tantas.
Embora seja diferente
Amas ardentemente.

Santa mulher! Mulher Santa!
Cobre-me com a tua manta!
Guardas o nosso segredo
E levas contigo meu medo.

Santa mulher! Mulher Santa!
Se penso, durmo lá pelas tantas!
Não há como em ti não pensar
Com esse teu meigo modo de amar.

Santa mulher! Mulher Santa!
Por ti minha vida balança.
Não deixe que eu me decepcione

Felício Pantoja

Leva na tua mente meu nome.

Santa mulher! Mulher Santa!
Em teus braços meu corpo se lança!
Presos a ti por teus laços
Sem ti os meus sonhos desfaço.

Santa mulher! Mulher Santa!
Das horas, eu já nem sei quantas!
Mais do que amor é tua lida
Vives agora minha vida.

Santa mulher! Mulher Santa!
Sem ti o amor não adianta!
O tempo certamente não passa
O mundo perdeu toda à graça.

Santa mulher! Mulher Santa!
Mais uma vez me encanta!
Levas contigo minha dor
Pois sofro sem ter teu amor.

◆ ◆ ◆

Epopeia de Emoções.

Paliar minha saudade
Esquecer o que passou
Ajuntar todos pedaços
Do que há muito se quebrou
Engabelar os sentimentos
Que afloram e não tem jeito
Engodar com tuas palavras
O amor mais que perfeito

Epopeia de emoções
De quem tanto bem te quis
Hoje jaz em teu silencio
O que queres mais não diz
São crateras os teus vazios
Na profunda escuridão
Dói a dor de uma saudade
Sem carinho a emoção

Te castiga e te fustiga
Te incomoda e te machuca
Antes o incômodo da urtiga
A esta coisa bem maluca

Que não para, mas acesa.
Fala ao peito bem profundo
A viver desta maneira
É melhor deixar o mundo

E seguir descontrolado
Sem rumo e sem direção
Pois pior do que a dor
É o horror da separação
De quem ama e não esquece
Viver só porque te quer
Um amor que é infinito
Dedicado a esta mulher

Que é amante e é parceira
É bem mais do que preciso
Tão macia tua pele
E tão lindo teu sorriso
Corpo divinal faustoso
Do prazer de a possuir
Teus encantos me completam
Desde que te conheci.

◆ ◆ ◆

14

Remédio Amargo.

Em brancas nuvens seguem meus dias
Passam e não têm mais significado
No momento em que fostes embora
Algo ficou marcado
Da alegria levastes o segredo
Da paixão levastes o sabor
Da vida levastes a essência
E no peito deixaste a dor

Do dia levastes a luz
Da noite tirastes a lua
No céu sumiu as estrelas
Ficou o corpo com a pele nua
Do sorriso tiraste o desejo
Da vontade ficou a decepção
De tudo que eu tinha levaste
Vazio está o meu coração

Do brilho saiu o resplendor
Minha sede matou com vinagre
Do sol sumiu o calor
Da razão tiraste a verdade

Tudo isso porque não te importas
Com o que levas contigo
Roubaste até minha amizade
Trataste-me como a um inimigo

Sem que tivesse uma chance
De dizer o quanto te quis
Nem sequer quiseras ouvir
Fazendo-me ainda mais infeliz
Das mágoas que aqui me plantastes
Cultivo a rosa da dor
Nascida de uma semente
Amarga semente do amor

Que brota toda viçosa
Com raízes que ferem na carne
Da bruta luta que tive
Fiquei com a pior parte
Perdido e sem consolação
De ti fiquei à mercê
Do amor que te dediquei
Hoje só me resta o sofrer

◆ ◆ ◆

15

Magia da Vida.

Olhar o mundo, respirar fundo e imaginar o porquê.
Se perguntar, se indagar e nada saber.
O que tudo existe, na tua mente, é como é.
A vida e isto, teu compromisso, é ser mulher.
Olhos tristonhos, não me oponho a contestar.
Embora queiras, desta maneira, não poderá.
Seguir avante, pois este instante, não é só teu.
Quando acordares, descobrirás que aqui estou eu.

No meu semblante, ficou marcado cada momento.
Seria cômico, se não fosse trágico o teu intento.
Não te decides, assim persiste, um sofrimento.
A cada dia, a cada noite, mais contratempo.
Perigoso eu não saber me controlar.
Por tento, mas não me convenço até abandonar.

Procuro, mas... A cada dia fica pior.
De sobressalto, dia após dia é como um nó.
Desaba as nuvens, sobre a cabeça, perseguição.
Bombeia o sangue, alimenta o corpo, sem coração.
Só me deparo, comigo mesmo a perguntar.
Como não sei, não me respondo, volto a calar.

Felício Pantoja

Fica a questão, sem emoção, fica no ar.
É uma sina, de uma cena a me lembrar.

Na alvorada, no entardecer, no meio dia.
Não se lembrar, só esquecer, esta agonia.
Silenciosa, a cor de rosa do amanhecer.
Da esperança, como a criança que vai nascer.
Ficou à vontade, ficou a lúdica decepção.
Da grande espera, uma quimera, só ilusão.
Do certo engano, não nos meus planos, tudo ruiu.
Ficou a trágica, uma certa mágica que em ti fugiu.

◆ ◆ ◆

16

Vida Ilusão.

Voar num mundo estranho
Onde o céu fica por baixo
A terra está por cima
O sol é um grande riacho
De fogo e labaredas
Que de belo causa pavor
O medo do desconhecido
Apavora e desperta o terror

Num mundo imaginário
Onde o homem jamais esteve
Ficam muitas perguntas
Respostas guardadas em segredo
Onde o visível não é o real
Onde o corpo já não se pode tocar
Tudo que aqui aprendemos
Neste mundo em nada irá ajudar

Um mundo de fantasias
Um mundo que está lá mente
Visível aos olhos da alma
Escondido dos olhos que sente

Felício Pantoja

Onde a sede não requer água
O amor não é um sentimento
A vida é só uma ilusão
Criada pelo inconsciente

Onde quem voa flutua
Quem fala por todos é ouvido
Onde não existe cego nem surdo
Não se tem mulher nem marido
A família e coisa da terra
Lá, onde não existe o ar.
Matar, viver e sofrer.
Não existe neste lugar

Lá onde tudo é possível
Mas nada podemos fazer
Pois todos dependem de um
De um soberano e supremo ser
Visto de que nada eu posso
Certo de que não irás comigo
Neste mundo pra onde irei
Não correrei, mas nenhum perigo

◆ ◆ ◆

17

Loucura do Homem.

Quanto vale um homem que ama
Aos olhos de quem o ignora
Vale menos do que uma lágrima
Que por ventura ele chora
Mas homem não chora por isso
Amar é coisa de mulher
Quem disse esta frase um dia
Certamente homem não é

Homem também tem coração
Homem sabe o que é o amor
Infelizmente o que se ouve é que, não!
Homem é insensível à dor.
O choro do homem é triste
Chora o que não deve chorar
Morre e se acaba por dentro
Sem que ninguém o possa ajudar

É o choro que vem da agonia
Que começa e nunca acaba
O choro do homem é o lamento
Que lhe causa a mulher amada

Felício Pantoja

Desde o dia em que o homem existe
Sempre houve um gemido
Pois choro de homem é triste
É o urrar do leão abatido

Dizer que homem é ingrato
Falar que ele é insensível
Psicologia reversa
Diz isso a mulher do marido
Porque na cabeça do homem
A vida não é como é
A vida muda a cada momento
Dependendo de quem é a sua mulher

Pode tudo e tudo ele quer
Não há o que não possa fazer
O céu pra ele é o limite
Pela amada, é matar ou morrer.
Homem é sempre extremista
É para hoje ou para nunca mais
Quando ama, é o amor de um o louco.
A mulher não entenderá isso jamais

◆◆◆

18

Mea Culpa, Mea Máxima Culpa.

"Mea culpa" me consome a cada dia
Lembra-me que eu era vivo e não sabia
O peso da morte, na penumbra a sufocar-me,
Diz que tudo acabou, agora é tarde.
Morto não fala e nada sente.
Importa que eu desapareça brevemente.
Que a terra consuma minha carne e meus ossos.
Porque lutar contra isto tudo, se eu nada posso.

No além, na escuridão nada existe.
Se não há alegria, porque ficar assim tão triste.
Encerra e termina uma jornada,
Onde tudo que existe, um dia acaba.
Lembranças já não vão mais existir,
Amor, pra onde vou não levarei,
É triste, pois minh´alma não carrega,
As lembranças do amor que te dediquei

Sozinho eu nasci, sozinho vou.
Vestido ou mesmo nu, quem saberá!
Tudo que na vida eu trabalhei.
Deixarei para quem quiser, vá desfrutar!
O sossego da minha morte me acalma.
A paz depois que eu for sei que terei.

Felício Pantoja

Pois tudo que hoje tu me cobras.
No além, de ninguém eu ouvirei.

O resto dos restos de um mortal.
De um homem que um dia a si mesmo condenou.
Por amar e ser humano tão brutal,
Pagou por tudo que não desfrutou.
Pessoa sem nenhum significado.
A morte fez tão justa a sentença.
Acaba de uma vez com a vontade,
De quem errou além da inocência.

Na lápide escreva esta frase.

"A sublime sentença do homem, nunca amar"

◆ ◆ ◆

19

A Paz o Homem.

O homem e a sua história
É o que ele tem vivido
E o que está na sua memória
Sobressalto de um pensamento
Dos mais tristes atos
Ao mais alegre momento

Do lugar e da vida que leva
Tudo que mais te enriquece
É o que mais te alegra
Pedaço de gente que fala
Ao mesmo tempo em que chora
Com um sorriso ela cala

Combina com tudo que existe
Se vive as coisas da vida
Pode por um momento está triste
A paz, produto do seu pensar.
No dia em que a constituir
Todos dela irão desfrutar

Águas que regam a face da terra

Felício Pantoja

Límpidas com reflexos do sol
Com certeza não erra
Saciam a sede da vida
Por mais ingrata que seja
Pra ti reserva guarida

Se o aconchego do lar nas montanhas
Imenso silencio o toma
Onde a paz te acompanha
Pensamentos que vão além do horizonte
Fluem com o vento que sopra
Indo cada vez mais longe

Atravessam a terra e além-mar
Da gazela ao bicho do mato
Teu pensamento irá alcançar
Matas todas verdejantes
Como a água que nasce na fonte
Assim é o teu amor o bastante

◆ ◆ ◆

20

Excelência Divina!

No mais absoluto silêncio
Passo meus dias afins
Sei que devo seguir em frente
Pois isto faz parte de mim
Não há empecilhos que possa
Impedir o meu caminhar
Trago em mim esta força
Para viver e lutar

A cada dia que passa
Fico a imaginar o futuro
O que será bem ao longe
Quando eu estiver mais maduro
Lembranças são o que restarão
Da vida que hoje eu levo
Por isso não me arrependerei
Vivo minha vida e não nego

Que neste mundo de Deus
Não há nada melhor
Que a paz de espírito de um ser
Que nunca realmente está só
Tudo é questão de olhar

Felício Pantoja

E ver com os olhos da mente
Um mundo fenomenal
Criado e à mercê da gente

Cada rosa em seu devido lugar
O sol desponta a cada manhã
A lua brilha no céu à noite
As matas como a um divã
Fala conosco a linguagem
Do ciclo de uma vida profunda
Nada pode se comparar
A perfeição oriunda

Das mãos de quem é perfeito
Que sempre soube o que devia fazer
Fica aqui externado
Agradeço a este divino ser
O nome, não sei qual o certo.
Talvez não saiba pronunciar
A quem me deu toda esta vida
Como o deveria chamar?

Chamaria de Criador!
De pai por excelência!
Tudo que eu aqui falar
Jamais expressará a essência
Da vida em que Nele há
Por isso lhe peço solenemente
Esteja ao sempre ao nosso lado
Criador de todos os viventes!

Pai e excelso amigo!
Companheiro para todas as jornadas!
Consolo para os aflitos!
O tudo, quando não há nada.
A vida, quando a morte chega.
O amor, quando a paz termina.
A excelência de tudo que existe
O meu ser por ti se fascina

Tu és o começo e o fim
O princípio da nova aurora
O sol que tudo ilumina
A vida do lado de fora
Tudo se encerra em ti
Pois tu és o grande poder
Do começo até o fim de tudo
Com certeza o deve conhecer

Por isso te exalto, oh Deus!
Se assim o posso chamar
Quem nesta terra sou eu
Que possa a ti vincular
Qual nome ou qual parecer
Se nem a mim mesmo conheço
Tu és este divino ser
Do qual eu tenho todo o apreço

Agradeço-te por tudo que sou
Pela vida que ainda há em mim

Felício Pantoja

Tu és o alfa e o ômega
O tudo, o princípio e o fim.
Tu és o meu dormir
Tu és o meu levantar
Se existe alguma fé em mim
Em ti quero depositar

Pois sei de que tudo pode
Basta o teu querer
A vida sem ti não existe
És o sol que ilumina meu ser.
Por isso agora te louvo
E sei que tu és o meu Deus
Pois creio que és poderoso
Para guardar a todos os seus.

◆◆◆

21

Perda Real.

Bate forte dentro do peito
Um sentimento profundo
Realça a perda existente
Perda real neste mundo
Que grita teu nome ainda
Mas sabe que tu não voltarás
Ficam as lembranças de tudo
Do tudo que ficou lá pra trás

Do rio, tu eras as águas.
Do dia, o amanhecer.
Da alva, a novidade de vida.
Da vida, a razão do viver.
Do prazer, tu eras o êxtase.
Da libido, o gosto de tudo.
Extraordinária tu eras
De todos os meus absurdos

Sem que nem pra quê fostes embora
Um vento que um dia soprou
No rosto de quem sentiu o perfume
Do cheiro que teu corpo exalou
Passastes sem que percebestes

Felício Pantoja

Que atrás ficou lá bem longe
Alguém que te esperou
De quem hoje nem resta o nome

Perdeu-se a identidade
Pois contigo partiu
Quiseras viver a verdade
Do sonho que nunca existiu
Saudade do que não existe
Lembranças do que não aconteceu
Ficam na mente os delírios
De quem pra ti já morreu

Por isso se um dia me vires
Cruzar talvez teu caminho
Entenda, não me julgue por isso.
Sem ti, nunca estive sozinho.
Pois ainda levo comigo
Mágoas do que por ti eu senti
Lembranças de ti nunca mais
Pois hoje para ti já morri

❖ ❖ ❖

22

Amor, o Maior.

Essencial nesta vida
É a beleza in natura
De tudo que se possa querer
Fica cada vez mais madura
O corpo que flamba na chama
Ateada pelo teu olhar
No coração resta o desejo
Princípio do amor a brotar

Olhares entrecortados
Do teu modo de dizer fraseado
Resta na longínqua lembrança
O que ficou lá no passado
Quando o desejo aflorou
Perturbando teu modo de ser
Corriam em tuas veias
E no sangue a te entorpecer

A mente cheia de delírios
Latejante no corpo o desejo
Mais hoje o teu escapismo
Mostra todo teu ensejo

Felício Pantoja

Pois fora de uma maldade tremenda
Para ti que não suportou
Tudo que dantes sonhara
Ao léu assim te jogou

Se hoje há alguma lembrança
Na mente a te incomodar
Fique e guarde em silencio
Pois nunca e jamais voltará
No tempo em que todo amor
Um dia tivestes nas mãos
Só resta de tudo que foi
Saudade, choro e solidão.

Cada minuto que passa
O milagre da vida repete
Serão novas todas coisas
Da qual ninguém jamais as esquece
A vida vivida a dois
Completa-se mesmo quando há dor
Pois na essência de tudo
Sempre sobrevive o amor

◆ ◆ ◆

23

Rios de Saudades.

Como as águas que emanam da terra.
As lembranças afloram também.
Correm caminhos abaixo,
Sem que ninguém as detém.
Quanto mais nascem, mas crescem.
Cria no peito um rio.
Enche até suas margens,
Como a um desafio.

Lembranças que trazem de volta,
Da paixão desenfreada,
Onde tudo foi predito,
E hoje não resta mais nada.
Por isso no peito a lembrança,
Fala o que não se quer ouvir,
Traz dos sublimes momentos,
O que ainda está a te ferir.

Certo como nasce na fonte,
A água que forma o rio.
Nascerá em ti uma ponte,
Que ligará teu vazio.

Felício Pantoja

Onde sobrou um espaço,
Preenches com a dor da saudade,
Se amor nunca não existiu,
Que fique esta qualidade.

De carinho, afeto e desejo,
De saudade, da falta de alguém,
Do doce que hoje amarga,
Que mexe contigo também.
Nada, a espera é vazia,
Ao longe, ninguém pode se vê,
Dia após dia de angustia,
E nada a te responder.

Fica então nas lembranças,
Um sonho perdido no ar,
Assim como as águas que nascem,
Ninguém sabe onde vão desaguar.
Então, não chores por isso,
Guarde em teu peito esta dor,
Pois a quem dedicastes,
Não mereceu teu amor.

◆◆◆

24

Luta perdida.

Quando a noite recai sobre mim
Mostra que o dia foi embora
Levando toda a luminosidade
Mas fica na cabeça a história
Pensamentos que levam pra longe
Distante, sozinho eu vou,
Longos caminhos solitários
Onde só vejo a dor

Passo a passo caminho
Na noite escura e sombria
Sigo em meu desafio
Parceria com a morte fria
Tudo em silencio perpétuo
Não ouço nem sequer uma voz
Falo comigo por dentro
Certo que estamos a sós

Eu e minh`alma na estrada
Caminhamos sem saber aonde vou,
De tudo que eu possa pensar
Fica o grito que não me despertou
Ouço o vazio de tudo

Felício Pantoja

O silencio ensurdecedor
Ofende meus tímpanos com brados
Silenciosos gritos de amor

Onde jamais poderás ir
Pois no fundo de um pensamento
Fica o silencio vazio
A causa de todo sofrimento
Da tristeza e da solidão
Do desprezo ao abandono
Da necessidade de tudo
Do tudo que nunca foi dono

A noite caminha comigo
Meus olhos não podem enxergar
Para onde estou indo não sei
Nem sequer onde devo pisar
Perdido e sem direção
Sem rumo na estrada da vida
Fica a minha decepção
Da luta travada e perdida

◆ ◆ ◆

25

Renascer das Cinzas.

A vida prega cada peça na gente,
Por isso você não me ver mais sorrir.
De todas as alegrias que tive,
A última acabou de falir.
O sorriso me é traiçoeiro,
A paz perturbada na guerra,
Se luto a cada dia tentando
Morrerei, mas minh´alma não nega.

Que lutei, lutei e lutei!
Tentei procurando achar,
Dentro de tudo a resposta,
Jamais pude a encontrar.
Pois a alegria se foi,
A paz saiu sem querer.
Depois desta guerra eu vejo,
Tudo que teve que morrer.

Das cinzas renascer a vida.
Os corpos adubos serão.
Viçosa brota desta ferida,
Uma nova e forte geração.

Felício Pantoja

Quem procura, um dia encontra.
Sei que também acharei.
Detrás das ruínas formadas,
Da desgraça do que eu passei.

Quem anda, atrás fica na estrada.
Os passos me levam para a frente.
Tirar da mente a imagem,
Viver tudo diferente.
No fundo, sara a ferida,
Mas fica a cicatriz,
Da luta travada que tive,
Do momento solitário e infeliz.

Restou a minha dignidade,
Nos escombros que a guerra produziu.
Dos estrondos dos gritos e ruídos,
Dia a dia, ninguém os ouviu.
Renasce de novo uma vida,
Recriada da morte impessoal.
Tira-se a lembrança e caminha-se,
Em busca de um novo ideal.

❖❖❖

26

Além do Saber.

Ouvir através do silencio.
Enxergar além da visão.
Perceber sem que haja movimento.
Tocar com o coração.
Sentir sem pôr os dedos.
Falar sem dizer nada.
Chorar sem que ninguém perceba.
Amar sem ter a amada.

Ir sem sair do lugar.
Voltar sem nunca ter ido.
Sem sangue abre-se o peito.
Dentro um coração ferido.
Sonhar sempre acordado.
Voar sem sair do chão.
Falar o que ninguém ouve.
Cantar usando as mãos.

Beber sem matar a sede.
Descansar sem parar um instante.
Ver o que não existe.
Criar e ser incessante.

Do nada, tudo construir.
Do tudo, nada existir.
Do choro, trazer alegria.
Do peito o amor fluir.

Do sol, nascer às trevas.
Ver vida no lado oposto.
De fora para dentro se nasce.
A última do seu preposto.
Aonde ninguém vai, lá está.
O tudo é o nada agora.
De forma simples e contundente.
Renova a cada aurora.

Assim é a mente do artista.
Jamais alguém irá compreender
Nunca terá duas iguais
Cada uma individualiza um ser
Criada no inconsciente ela fica
A musa que sempre o inspirou
Embora de forma empírica
Resulta um grande amor.

◆ ◆ ◆

27

Não sei o que é ser "um ser humano"...

Vejo uma velocidade descabida,
Onde tudo tem que ser muito rápido.
Perde-se a real razão da vida,
Sabidos, espertos, todos muito ávidos.
Quanto tempo tenho para viver?
Aonde com isto eu quero chegar?
Quanto vale toda esta minha pressa?
Resposta que ninguém pode me dar.

O ouro toma conta das nações,
O valor moral tem outro significado,
Dinheiro, mais dinheiro, só negócios!
Por tudo isto se morre um bocado.
Ganância, esperteza e sabedoria,
Utilizadas forma bem peculiar,
Passa-se por cima da alegria,
A guerra então começa a triunfar.

Milhões de catedráticos bem-falantes,
Sabidos, além da imaginação,
Julgam que falam sempre as coisas certas,
Puro erro da sua torpe imaginação.

Felício Pantoja

O certo muitas vezes está errado,
O erro pode até nos despertar,
Não faço apologia aos incautos,
Mais tudo está fora do lugar.

Gente filosofando sobre tudo,
Há uns que se julgam sempre superiores,
Não ver que a vida passa a sua frente,
E no seu caminho haverá também as dores.
Tal qual tu és assim eu também sou,
Se dói em ti em mim da mesma forma,
Olhe e me responda uma pergunta,
O sofrimento do outro te incomoda?

Milhões jogados fora em orgias,
Não há respeito pela humanidade,
Gente que é tratada como bicho,
E o prazer de uns na crueldade.
Espero que um dia isso tudo passe,
Esta vida já causou imenso dano,
Se me perguntar se eu conheço... Nego!
Não sei o que é ser "um ser humano".

◆ ◆ ◆

28

Valor da Amizade Verdadeira.

A amizade pode se restringir,
Ao aperto de mão na esquina,
A um olhar por educação,
Ao bom dia do senhor a menina.
A amizade pode ser interpretada,
De formas as mais abrangentes,
Daquele que a ver como útil,
Àqueles que são intransigentes.

Amizade não precisa ser de amigos,
Amigo tem outra relação,
Muito além da fútil amizade,
Tem carinho, afeto e afeição.
Amizade de um verdadeiro amigo,
Baseia-se na compreensão,
Amigo não é mais um indivíduo,
Que faz parte de uma multidão.

Amigo é coisa tão rara,
É mais que sanguíneo irmão,
Amigo não tem só amizade,
As palavras virão do coração.

Felício Pantoja

Ser amigo não é ser colega,
Não é parceria momentânea,
São laços que formam uma estrada,
Do vale a mais alta montanha.

Vão juntos e não há quem os separe,
Não importa quem é o primeiro,
Não há nada que a possa medir,
Nem o maldito dinheiro.
Pois não há valor na amizade,
Para o amigo que um dia o ajudou.
Pois se existe algum sentimento.
No verdadeiro amigo, predomina o amor.

Há amigo mais chegado que um irmão,
Pelos laços que os unem afim,
Viver isto é tão raro e sublime,
É compreensão do começo ao fim.
Se pudéssemos quantificar,
À amizade em questão financeira,
Não haveria ouro no mundo,
Para comprar uma relação verdadeira

◆ ◆ ◆

29

Deus Colheu Uma Flor do Nosso Jardim.

Se o que me é dado a fazer, se aqui eu estou não sei o porquê.
Ficamos à mercê desta vida, buscando resposta, embora desgosta a quem eu perguntar.
Responda quem sabe o sentido, de tudo que é vivo, a razão do existir.
Trair a si mesmo querendo, morrendo e dizendo, tentando fugir.
Procuro uma saída não encontro, aumenta o pranto, pois sei que estou só.
Fica na boca a secura, é uma loucura, na garganta dá um nó.

Tanto lamento, agonia, numa cama fria fica um corpo ao léu.
Simples matéria orgânica, que faz tanta diferença, simplesmente se foi.
Traz uma sensação doentia, saber que a nossa guria merecia viver.
Mostra nossa incompetência, com toda ciência, nada se pode fazer.
Agora já não há mais nada, é nessa estrada que todos iremos seguir.
Não posso, não quero, não aceito, este fato do jeito como aconteceu.
Deve e tem que haver uma resposta pra isso, quem mostra o que aconteceu, oh meu Deus!

Noites e noites acordada, uma luta travada só sofrimento e dor.
Guria tu fostes embora, mas saiba que outrora já nascestes uma flor.
A qual deu fruto a tempo, mas chegou o momento de te recolher.
Pois tudo tem seu tempo e sua hora a sua demora foi enquanto Ele quis.
Saiba que onde estiveres, aqui todos te querem, estou muito infeliz.
Da falta, da separação, a causa então deixa Deus responder.
Não posso negar que não entendo, tanto sofrimento pelo qual passastes a viver.

Isto me dá agonia, uma melancolia, pois somos frágeis demais.
Mas sei que estais melhor agora, fique com Deus nesta hora, pois eu vou embora, vou chorar a tristeza que a tua partida me traz.

Nota: Que Deus te console nesta hora de extrema dor e da falta da flor que tão carinhosamente cuidastes enquanto esteve contigo. Que as tuas lágrimas sejam recolhidas por Deus e se somem as tantas outras já por ti derramadas nesta estrada da vida, pois ele sim é o teu melhor amigo.

 Que Deus te abençoe, te conforte e te dê a sua paz.

30

Minha droga é você!

A minha morfina existe
Permita-me que eu pense um pouco
Como a pura cocaína
Perturba-me e me deixa louco
Droga! É uma de droga esta vida
Porque sempre não se tem o que quer
Como um vício, alucina-me.
O corpo desta mulher

Trago o estrago do bago
Da droga que há neste tabaco
Alucinógenos entorpecentes
Por ela eu sei que me acabo
Desta droga que se chama mulher
Do seio da amada preciso
Fico carente e doente
Louco e entorpecido

Estou viciado em você
E este vício irá me matar
Sem ti não consigo viver
Quem sabe devo me tratar!

Felício Pantoja

Estais sempre em minha mente
No meu sangue esta patogenia
Viestes e não queres sair
Levaste-me a esta agonia

Droga mulher, mulher droga!
Fascina e causa dependência
Não há remédio que cure
Por mais que evolua a ciência
Por ti tenho imenso carinho
Afeto, amor e paixão.
Declaro que está viciado
Por ti este meu coração

Sem ti entro em desespero
Meu corpo anseia o teu
Alucinações desta droga
Overdose no coração meu
Sou mais um dependente
Pensamentos a minha mente toma
Por não te ter, fico em crise.
Se a tenho, o excesso é coma

◆ ◆ ◆

31

Homem Insensato!

Como quem deve viver,
Atrás da sua sobrevivência,
Espera para dar o seu bote,
Com peculiar paciência.
A presa corre desesperada,
Não sabe mais onde fugir,
Cansada é no bote apanhada,
Agora tudo começa a ruir.

Sua carne é apertada, esmagada,
Seus ossos se ouvem ao quebrar,
Agonia é a hora da morte,
O predador não se contenta em parar.
A fome que traz no seu corpo,
Não deixa que tenha piedade,
Isto é equilíbrio do nosso ecossistema,
Não é simplesmente maldade.

Desequilíbrio e falta de consciência,
É o que o ser humano hoje faz,
Desmata e acaba com tudo,
E está sempre querendo mais.
Extermina o predador natural,

Felício Pantoja

Acaba com nossas florestas,
Poluem nossos rios e mares,
De tudo, veja o que hoje nos resta!

Agoniza os animais do planeta,
Agonizam sem nenhuma esperança,
O homem mata tudo que vê,
Espalha a morte até as nossas crianças.
Com noção do que faz, pois é perverso,
O dinheiro explode na mente,
Cria um inferno pra todos,
Isto é muito indecente.

Haverá o dia em não poderá retornar,
Pois a miséria agora já se espalhou,
Com doenças criadas por ele,
O homem sofrerá sua dor.
Pagará pela falta de zelo,
Pela sua absurda incompreensão,
Sem afeto pela mãe natureza,
Será também espécie em extinção.

◆ ◆ ◆

32

Amor Eterno!

É chuva, é sol,
É terra, é mar,
O amor existe,
Onde quer que eu vá
Se vou para um lado,
Tento disfarçar
Nada adianta,
Pois lá ele está.

É caule, é folha,
É fruto, é raiz,
Não importa aonde,
Quem ama é feliz,
Da vida, a morte,
Do céu, ao inferno,
O amor resiste,
Para sempre é eterno.

Na luz ou na sombra,
No ar ou oculto,
O amor contagia,
Da criança ao adulto.
Toma nosso ser,

Felício Pantoja

Mostra o que realmente somos,
Não importa a língua,
Credo ou prenome.

Vila ou lugarejo,
Cidade ou sertão,
Se houver amor,
Não há solidão.
Pobre fica rico,
Ânimos são mudados
Para quem não sabe,
Muitos são curados,

Pois o amor domina,
Invade e toma conta,
Mostra e nos ensina,
O amor de criança.
Pureza, graça e beleza,
O verdadeiro amor é assim,
Feliz quem o conheceu,
Pois nunca terá fim!

◆ ◆ ◆

33

Atire a Primeira Pedra...

A mentira bem contada
Passa a ser uma verdade
A verdade escondida
Passa a ser uma mentira
No frigir destas palavras
Fica a sua inteligência
Agir como quem não sabe
Ou dar vazão à inocência

Se não quero acreditar
O que ouço é mentira
Se passar a desconfiar
Não a levo por intriga
Então só o que me resta
É investigar o fato
Analisar com muito senso
E não ser precipitado

Inocentes todos são
Até que se prove o contrário
Mas entre o ruim e o bom
Haverá sempre um comentário
Na questão do julgamento

Deve prevalecer o bom senso
Pois nem tudo que se diz
É o que parece no momento

Diante de qualquer questão
Use de sabedoria
Não analisar com o coração
Nem de uma forma fria
Qualquer fato é importante
Para montar o quebra-cabeça
Para que no fundo a verdade
Sobressaia e prevaleça

É um ato perigoso
Analisar qualquer questão
Pois o homem é indutivo
E erra por qualquer razão
Mais no fundo do processo
Do pequeno ao magistrado
Ser juiz e não ser Deus
Isto é um fato consumado

◆ ◆ ◆

34

Só Ele...

Não cabe a eu discutir
Não cabe a eu responder
Sim o que tem cabimento
É eu ouvir e sempre obedecer
Aquele que manda, e pode.
Conhece tudo o que existe
Se ordena é porque quer o melhor
Para que eu não fique assim triste

Seu conhecimento é vasto e imenso
Muito além da minha imaginação
Do universo com todas as galáxias
Desde o começo da criação
Ele é o alfa e o ômega
É o princípio, o meio e o fim.
Tê-lo ao meu lado é sublime
Eu sei que isto é bom para mim.

Sou pequeno, mas Ele é grande.
Sou fraco, mas Ele forte.
É a luz do meu caminho
No Leste, oeste, no Sul ou no Norte.
Aonde quer que eu coloque os meus pés

Felício Pantoja

Em qualquer lugar que eu imaginar
Ele está sempre comigo
E pronto para me ajudar

Se triste eu estiver um dia
Se minhas lágrimas caírem da face
Todas serão por Ele recolhidas
As toma e cria um entrelace
Do qual eu não sei o começo
Nem o seu meio ou fim
Só sei que onde eu estiver
Este amigo virá até mim

Me ajuda e sempre me conforta
Me diz o que ninguém pode falar
Com palavras que sempre me consolam
Só de ouvir o seu pronunciar
Sou filho de um ser sempre eterno
Que me dá vida, alegria e paz.
Por amor fui constituído
Este amigo não me abandona jamais...

◆ ◆ ◆

35

A vida Continua...

Como a uma folha que cai, o vento assopra e a leva pra longe.
Tal qual a gota da chuva, que molha a terra e os cumes dos montes.
Assim é o sol tão brilhante que com seu calor aquece a todos nós
Com um grito de alerta, de repente desperta ao ouvir sua voz.

As margens do rio, um barranco que sofre a influência das águas.
Um coração comedido fica ferido, lembrando as mágoas.
A vida segue em frente, só fica na mente o que já foi embora.
Não há remédio pra isso, não há compromisso, é chegada à hora.

Todo sentimento resulta, numa grande luta dentro de nós.
A cada momento há um instante, assim degradante em que queremos ficar a sós
Não importa com o que se pareça, ou a quem aborreça, eu sigo sozinho.
Parte da parte que tive, hoje já não vive, sigo meu caminho.

Tudo que se possa falar fica um paradigma da vida no mundo.
A cada momento que passa, mais fica sem graça a cada segundo.
Por falta e excesso de zelo, o meu desmantelo é percebido a léguas.
De onde estou, pra onde vou, na minha guerra não há trégua.

Luto comigo mesmo, tentando enterrar todo este dissabor.

Mas continua aqui dentro, este sofrimento que me causa dor.
São farpas fincadas no peito, que de qualquer jeito insiste em me doer.
Quisera, eu pudera agora, aqui nesta hora tudo isto morrer.

A vida deve continuar, pois apesar de tudo eu tento viver.
Falar sobre a natureza, da vida, a beleza de tudo à minha volta.
Levanto e me reanimo, não mais sou menino, o que realmente importa.
É o amor sem cobrança, pois toda aliança é o imenso amar.
Por isso é que vou agora, mais fica na história, o meu desabafar.

◆◆◆

36

Dor Dividida.

Falar de alegria, com o coração aberto,
Olhar a sua volta, enxergar mais de perto,
Sentir o calor, do afeto escondido,
Não há nada melhor, que amor dividido.
Estender sua mão, afagar a outra face,
Compreender o irmão, retirar o disfarce,
Apoiar se a fadiga não o deixar levantar,
Enxugar suas lágrimas e lado a lado lutar.

Ouvir com o coração, as palavras do rosto,
Que grita em agonia, para sair do sufoco,
Compreender a razão que a fome retira,
Dá o braço e a mão, não aceitar a mentira.
Ser fiel a ti mesmo, mesmo sendo o outro,
Que agora agoniza, lá no fundo do poço,
Faça-se exemplo em pessoa, um novo baluarte,
Com isto ensinar, que o amor é uma arte.

Não se aprende em escola, nem se pode mentir,
Pois o amor verdadeiro sai de dentro de ti,
É a razão desta vida, é o fato real,
Quem tem amor divide, não importa o tal,
É extremo em carinho, é tudo na dor,

Felício Pantoja

É paixão é desejo, o amor sofredor,
Se a dor é mais forte, se remédio não há,
O carinho dedicado pode aliviar.

Ele enche o espírito, transborda na alma,
Quem o recebe agradece, geralmente se acalma,
É o melhor analgésico para o coração,
O amor... Ele é tudo, para se dar a um irmão.
É sentir na sua carne, o que outro já sente,
É prestar atenção, no que está doente,
Se a doença é da alma, ou se é do seu corpo,
O amor sempre ajuda, mesmo que seja pouco.

É acima de tudo, nada o pode comprar,
Pois quem ama é que sabe, o valor que terá,
Não há ouro que possa comprar uma gota de amor,
Pois quem ama se expõe, a alegria e a dor,
Sente em si à amargura, que sofre o seu irmão,
Nem por isso o abandona, sempre o amor é união.

◆ ◆ ◆

A Rosa Marcada.

Rola dos olhos uma lágrima,
Cai no meu peito doído,
Fica dizendo, insistindo e marcado,
Lembrando o quanto tenho sofrido.
Marca uma etapa vivida,
De uma forma perversa,
Traz um amor dividido,
Que me colocou às avessas.

Pedaço de um tempo que foi,
Levando a única esperança,
Deixou para trás a tristeza da dor,
Que ficou na lembrança.
Cada vez que me recordo,
Se durmo me bate na mente,
No meio no sono acordo,
É a lembrança insistente.

Como um filme que passa,
Vejo-te em meus pensamentos,
Já não és mais aquela menina,
Nem são os mesmos momentos.
Tudo agora é diferente,

Felício Pantoja

Rumo a uma nova estrada,
Mas fica nos meus pensamentos,
Uma rosa marcada.

Dia após dia que passa,
Tanto amor ignorado,
Depois de toda desgraça,
Ainda fica o passado.
Ao me lembrar dos momentos,
Em que as palavras tão lindas,
Surgiam da sua boca,
De uma forma infinda.

Mas hoje só o que me resta,
Ficar só com meus pensamentos,
Cá em meu canto eu vivo,
Lembrando os momentos,
Não importa o quanto é ridículo,
Falar desta minha grande dor,
Valeu ter amado um dia,
Apesar de não ter teu amor.

◆ ◆ ◆

Beija-flor.

No frágil corpo empenado
No delicado voar
Paira por sobre as flores
Plana em pleno ar
Beleza excede em quantia
Isto é o que menos lhe falta
Graça que a natureza irradia
Aqui fica esta pauta

Baila num ato sublime
Pequenino, porém, muito belo
Diversos e multicolores
Vê-lo é que mais eu quero
A natureza desponta
Com flores in natura jardim
Espetáculo, o ciclo da vida
Segredos que não tem mais fim

Onde o néctar se esconde
Ele vai de encontro a buscar
Beija-a com delicadeza
Faz isso em pleno voar
De flor em flor passa os dias

Felício Pantoja

Com isto equilibra a vida
Pequeno mais faz sua parte
De todas a mais preferida

Cores e cores que o cobrem
Mostra o idealizador
Tanta ternura e beleza
Na mente de um benfeitor
Trata-a, mantém e ajuda
Rega e equilibra o arsenal
Multicolorido da vida
Espetáculo fenomenal

Nas asas da natureza
Desponta esta inquietação
Amor, ternura e destreza
Fator de preservação
Lar de todos os viventes
Do maior ao menor sentem dor
Por isso não despreze a importância
Do pequeno beija-flor

◆ ◆ ◆

39

Amor, Vida e Morte.

Nasce no corpo o desejo
Cresce no peito a paixão
Desce a cova inerte
Sozinha e na solidão
Em silêncio segues calada
O meu coração te responde
Visto que não dizes nada
Fica comigo teu nome

Do desejo sobre a saudade
Da paixão o amor não brotou
Pois indecisa ficastes
E o tempo assim não suportou
Matou-lhe, tirando-lhe a vida
Restou de ti o que agora eu vejo
Teu corpo que desce à cova
Corpo de tanto desejo

Loucuras, poemas falados
Tudo que em mim provocastes
Agora tu vais e eu fico
Porque junto não me levastes?
Seríamos um ser, um só corpo

Felício Pantoja

Derretidos na mesma essência
Tudo que junto vivemos
Não explica a lei da ciência

Tudo que sempre eu quis
Tua vida na minha agregada
E hoje tu parte sozinha
Da vida não levas mais nada
Do lado em que estais agora
Não sei, nada conheço
Leve-me na tua lembrança
Se é que eu te mereço

Ficarás na minha história
Comigo tu sempre estarás
Parte de mim vai contigo
De ti não esqueço jamais
Espere-me, pois te encontrarei
Mesmo depois que eu morrer
Viver sem você é o fim
Pois de ti não consigo esquecer

❖ ❖ ❖

Inexistente...

Digo que em momento algum
A vida me foi bem melhor
Pois ao te conhecer descobri
E vi o quanto eu estava só
Pegadas deixadas na estrada
Um par apenas eu via
Hoje com tua chegada
Aqueces a minha cama fria

Com teu corpo, teu calor e teus beijos.
Mostra o quanto és mulher
Desejo e por ti desejada
Não importas como tu és
Cintilar a fagulha que viva
Acende o fogo da paixão
Que arde dentro do peito
Dia-a-dia no meu coração

Vejo-te a mais bela de todas
Escolherias-te, se estivesses entre mil
Do jardim de onde viestes
Mais formosa ninguém nunca viu
És o sal que me tempera a vida

Felício Pantoja

O calor que aquece o meu corpo
Sem ti, minha vida não vivo
Sem teu amor estou morto

Amo-te mais do que tudo
Nem sequer podes imaginar
Meu afã se completa com o teu
Pois és tudo no meu pensar
Meiga, bela e carinhosa.
Carrego comigo esta dor
Em troca te dou meus carinhos
Minha vida e todo o meu amor

◆ ◆ ◆

41

Futilidade.

Fica no peito a mágoa
A mancha negra da dor
A vida perdeu o colorido
O mundo escuro ficou
A lança que atravessada
Fincada, ainda está no lugar.
Desde o dia em que fostes embora
Nem um adeus quis deixar

Ficaram nos meus pensamentos
O porquê e a razão do absurdo
Se falo, calado estou.
Se grito, o meu som é mudo.
Não há quem me queira ouvir
Nada posso te explicar
Ao ir, levastes as respostas.
Então... porque perguntar?

É a saga de quem muito ama
Em pensar que o amor é eterno
Dura enquanto estão juntos
Sobrevivem ao estarem bem perto
Mas ao longe, quem se lembrará?

Felício Pantoja

De alguém que ficou lá atrás
Apenas uma passagem na vida
Sem qualquer importância jamais

Espero que a vida te dê
Muito tempo para poderes pensar
O que um dia negastes
Magoando e fazendo chorar
A quem sempre te quis com ternura
A quem sempre te esperou
Se não tivestes coragem
Foi a vida que não te proporcionou

Pois o amor é coisa de louco
Para amar requer muita coragem
Pois hoje quem ama é bobo
Para quem não ama, é só futilidade.

42

Tantas Razões Esquecidas...

Como a voz que me sai da garganta e nunca chega aos teus ouvidos,
Duvido que como outras tantas alguém já tenha lhe dito,
O quanto em ti penso e por isso eu tento tirar-te dos meus pensamentos,
No entanto isto não consigo, tu segues comigo e, portanto, lamento não ter o êxito obtido.

Incomoda esta droga que arde e queima todo o meu corpo,
Morto de saudade, meus sentimentos tolhidos sem necessidade,
Alma que clama, pois sangra e a dor é imensa,
Embora por mais que eu queira, seria besteira, minha vida lamenta.

Não escolhi, simplesmente colhi o que agora incomoda,
Pois continuo na estrada onde foi largada, deixada em total solidão,
O trauma, a causa, a razão de tudo que aconteceu,
Emudece-me a fala, me agride e me cala a palavra não sai,
Lamento dizer-te que ainda me lembro, não esqueço um momento, cada dia é um aí.

Certamente por onde tu andas, o que pensas agora já não me diz respeito,
Ficou naquela estrada, guardada e fincada a dor e a adaga em meu peito,

A faca, o corte, a dor do transtorno que a cada instante me leva e todo dia eu morro,
Falta da falta de ter, de amar e querer, de sonhar e poder e jamais desistir.

Sonho desfeito macula o peito enegrece a vida,
Doído fica o desejo, a razão da inconsistência vivida por te querer tanto bem,
Mas a vontade esquecida não reflete a vida que levas na qual você já não a tem,
Fica o sorriso estranho no rosto enfadonho do cansaço de tanto esperar,
Este é o preço do apreço, pois eu mesmo reconheço que não te mereço apesar de muito te amar.

◆ ◆ ◆

Sobre o Autor

Biografia.

Felício Pantoja Campos da Silva Junior, nascido na cidade do Rio de Janeiro - antigo Estado da Guanabara, no dia 04 de maio 1962. Filho de Maria Socorro Sousa da Silva e Felício Pantoja Campos da Silva.

Filho de pais nordestinos, oriundo de família pobre, da qual tem mais dois irmãos e uma irmã.

Estudou em escolas públicas e somente depois de trabalhar é que conseguiu estudar em colégio particular.

Casado com Margarida Bergamann Pantoja, descendência alemã, mora em uma pequena cidade interiorana de São Paulo - Brasil. Iniciou seus estudos de Engenharia Mecânica na Faculdade Anhanguera - Taubaté-SP, mas devido a questões pessoais de trabalho, trancou a matrícula e foi trabalhar em Cachoeiro do Itapemirim-ES. Retornou aos seus estudos, naquela mesma cidade pela UNES - Universidade do Espírito Santo, porém, mais uma vez, mudou-se com destino a Madre de Deus - BA, não conseguindo voltar a frequentar a faculdade de engenharia pelo trabalho que executava naquela região.

Ingressou na FEST - Filemom - Escola Superior de Teologia onde concluiu o curso "Bacharel em Teologia", entre outros. Na sequência, com seus estudos contínuos, culminou por galgando o doutorado, sendo graduado, onde lhe foi conferido o título de "Doutor" e "Teólogo".

Escreve atualmente mais um livro, "Mãe - Uma História de Amor, Coragem e Fé", dentre outros.

Detentor de centenas de poemas e poesias de temas variados, onde algumas destas podem ser encontradas em seus livros ou na internet, apenas procurando pelo nome do autor, tais como: Sedução, Barreiras do Impossível, Ladrão por Excelência, Epopeia de Emoções, etc.

◆ ◆ ◆

Outras Obras

De Felício Pantoja.

Primeira Publicação - Livro:
Mundos Estranhos - A Saga da Nação Zinikã (A Primeira Geração)
Volume 1
Editora: Biblioteca24horas
1ª Edição: dezembro de 2013
ISBN: 978.85-4160-579-3
2ª Edição: novembro 2018
ISBN: 9781.7901-80653

Segunda Publicação - Livro:
Mundos Estranhos - A Saga da Nação Zinikã (Além da Morte) Volume 2
Editora: Biblioteca24horas
1ª Edição: fevereiro de 2014
ISBN: 978-85-4160-634-9
2ª Edição: dezembro de 2018
ISBN: 9781-7905-25362

Poesias / Poemas:
A Outra Parte De Mim... É Você!
(Poesias de uma vida...) – Volume 1
1ª Edição: dezembro de 2018
ISBN: 9781-7905-25362

Sedução
(Poesias de uma vida...) – Volume 2
1ª Edição: dezembro de 2018
ISBN: 9781-7921-12782

A Farsa De Um Coração
(Poesias de uma vida...) – Volume 3
1ª Edição: dezembro de 2018
ISBN: 9781-7926-03013

Barreiras Do Impossível
(Poesias de uma vida...) – Volume 4
1ª Edição: dezembro de 2018
ISBN: 9781-7926-58266

Eu Não Sou Deus
(Poesias de uma vida...) – Volume 5
1ª Edição: janeiro de 2019
ISBN: 9781-7941-59211

Máquina Animal
(Poesias de uma vida...) – Volume 6
1ª Edição: janeiro de 2019
ISBN: 97817-9422-4285

Delírios Da Mente
(Poesias de uma vida...) – Volume 7
1ª Edição: janeiro de 2019
ISBN: 97817-9435-3077
O Beijo Da Serpente

(Poesias de uma vida...) – Volume 8
1ª Edição: janeiro de 2019
ISBN: 97817-9441-8349

Fagulhas Do Destino
(Poesias de uma vida...) – Volume 9
1ª Edição: janeiro de 2019
ISBN: 97817-9468-1903

*** Publicações Futuras:**

Terceira Publicação - Livro:
Mundos Estranhos - A Saga da Nação Zinikã (O Enigma)
Volume 3

◆ ◆ ◆

www.ingramcontent.com/pod-product-compliance
Lightning Source LLC
Chambersburg PA
CBHW020542220526
45463CB00006B/2164